笔阵图笔法丛书

周鸿图临陆柬之文赋

周鸿图 著

浙江人民美术出版社

周鸿图临陆柬之《文赋》

周鸿图

学书指要

陆柬之（生卒年不详），吴县（今江苏苏州）人。初唐书法家。

陆柬之少学舅氏虞世南，晚习『二王』，终成一代大家。

陆柬之存世书迹极为稀有，仅存《文赋》及《兰亭诗》。《文赋》，晋陆机撰，是中国古代著名文艺著作。

《文赋》为行楷书，历来认定为陆柬之书。其书法面目全法右军新体，端庄古雅，韵致高妙，初识秀整温润，细品则含忍迟涩，绝非一目了然之书，非久学用笔者不知其妙。故知此卷诚为唐人手笔，断非元人所能望其项背。

（近年有以为《文赋》为元李倜所书，因此卷跋尾有李倜二跋，法宗右军，潇洒出尘，不通用笔者不能区分此中差别，遂以形迹近之即以为李氏所书，何其谬也！《文赋》看似秀润流美，实则迟涩古质，含忍中有开张之势，岂是李倜所能拟似。李书初观风神萧散，久视则柔风弱质，其用笔之法多从刻帖中来，一味顺笔，虽自号拟晋山房，实未具唐人筋骨，无复可疑！

细观《文赋》点画，笔笔含，笔笔露，笔笔清，笔笔浑，深得中和之妙！由此可想见右军书法何其妙也！

《文赋》属右军新体一脉，故学此书可兼学《兰亭集序》，而《文赋》之难学又岂是不明用笔者轻易可致的呢？因此，笔者最诚恳的建议即是：

早学唐人楷书，深学用笔法则，始能向上研习晋唐行草书。楷书之法最

重要的即是『永字八法』，此为学书入手之根本，通一切书！

今人学习书法，应重视学习前人书家的学书经验，不要轻易受当代流行观点的影响，因其水准有限多不自知，或惑于功利，所云似是而非，并非真知灼见。读前人论书，懂则懂，不懂则搁置，不要强作解人。因为书学实践，因功力深浅则体会不一，以初学之见解久学之困，不亦谬哉！

因此前人术语诸如『锥画沙』『印印泥』『屋漏痕』等等，均为彼功成之感悟，今人以为至理诀窍，而未必切于实际。

临帖是学习书法的惟一途径，因此学书应长期浸淫其中，不断地从法帖中吸取营养。一流的经典法帖，都是经过历史检验的、确定取法无误的经典。守住一本帖，必深学、久学、困学，浅习者以掌握一般用笔手法为目标，深学者以还原前人，作者用笔手法，悉知其用笔奥妙为目的！何以知其本领？必以书迹验之！

学书须具识见，识好恶。常观读历代一流经典法帖，眼界自高。临习则由一帖入手，须持之以恒，不能急躁。法书深奥，久学必困，学晋唐人书，如学正人君子觚棱难近，而又不可降格。学久了方知眼界随时间及功力进而改移，昔日所肯，今日则未必，今日所肯又不知来日作何解！

因此万不可武断，以为必如何如何。如此谨之慎之，不断求证。书学识见，实践功力不到而云如何如何者，多为揣测臆想。

识见高便知入帖难！何为入帖？非描眉画眼毕肖之谓，以得所学法

帖用笔手法及体势方为入帖。入帖是领悟其手法，还原其用笔的本领。

入帖即为能工，能工即是书家。

学书宜专不宜博，先专一家楷书三五年，以日课方式，筋骨已成，

结字安稳，方可始学行书或他体。否则笔下无根，博杂习染，事倍功半，

余学之初，受所谓专业影响，遍学五体，后方知此为大谬，痛改前非，

又要很多年！此即不具识见，不识次第所致。历代书家如『宋四家』，

基本以行书著名，唐人大家最多两种书体，只有『二王』精通三体。学

书一体为主，最多二体，不要贪多，以其精力有限。

学书最难得前人笔法，因为用笔之法是个动态的书写过程，字迹已

经是完成后的成果，如果只知临摹形迹，不去理解其生成之原由，知其

然不知其所以然，如同刻舟求剑，自运时难免生搬硬套。前人学书鲜有

得其笔法的，何况今人已远离毛笔书写的实用时代，更是难上加难。好

在今日科技进步，可以使孤本真迹精印复制，化身千万，远胜以往任何

时期，这是今人学书条件上的便利。

学书的基础阶段，师承相当重要，找对老师自会事半功倍。所谓好

的师资，指的是精通八法，研习『二王』为代表的真、行、草三体之其一，

对执用法则有切实认知及一定实践能力的书家，当然研习篆隶亦有功力者

亦属此例。应知书法真、行、草三体实是传统书法主流，篆隶则属支流，

存主流不废支流。而以『二王』为代表实是的真、行、草三体，实为书法艺

术的核心所在。师承之重要，远胜于其他方面，令人遗憾的是当下整体

书法水准不高，好的师资有限。

笔法与结字的关系，是一非二，一点为一字之规，一字乃终篇之始。

以势生形，进而至谋篇布局，完全是生发之始然的关系。

笔法：即执用之法。首在执笔，其二点画用笔法，其三用腕法（指

腕肘法）其四笔势法（笔势笔意）。可参阅余编著的『笔阵图笔法丛书』

《褚遂良阴符经笔法解读》一书。

临习楷书，先按执笔法端严指腕，从一勒法开始，按每一点法四个

步骤如法练习，继而一努法，如此类推，应对每一点画起止手法谙熟于心。

运腕如法作点画，手腕酸累，是正常的，手腕如法练习，才能练出腕法，腕

力渐渐具备。而世人所谓练腕，既粗又浅陋，一味画蚊香圈，岂能得腕法！

沈尹默先生说腕力遒时字始工，工即是初级入门，这是严格意义上的法

书入门，并非一般流行所说的入门。点画合乎法书典型，是很了不起的事！

学习书法，不要一上来即颠预抄书式临写，有些人学了几十年书法，

却从未仔细体察过每一点画的写法，也不知『永字八法』说的是什么

应属不善学、不会学。必须从点画入手，待点画略有起色，始可整字临帖，

点画之间，务求笔势与笔意。

所谓楷书行法、行书楷法，是指写楷书有行书法，行书有楷书法。《阴

符经》《雁塔圣教序》即楷书行法，《兰亭集序》《文赋》即行书楷法。

晋唐书法基本如此。但一经刻石就体现不出了，因此学书法，欲求前人

妙笔，只有看真本墨迹方识个中意趣，刻石惟存字形轮廓耳。

书法用笔，务求中锋逆势行笔

中锋：应了解中锋与侧锋的辩证关系，诸如对法帖中指认此为中锋，此为侧锋，如此则不解中侧锋，又有误解篆书中的线条为中锋者。篆书的中锋不是真、行、草的中锋，真、行、草的中锋是一笔之中提按、使转、起倒之间，中侧锋互易转换，侧少中多，辩证中形成的『中锋』。其中不乏『侧笔取妍』，却是问着中锋聚拢，至于收束提笔，一定居中用力收起（如同骑自行车的原理，始终是 S 形左右调整着使之平衡）。平衡即是辩证中锋。

逆势行笔：晋唐人书法逆势用笔，前人有云：笔贵饶左，书贵迟涩。饶左即藏锋，迟涩指逆势用笔，逆势而出的点画质感即能迟涩，《阴符经》及颜鲁公《自书告身帖》、徐浩《朱巨川告身》、颜真卿《祭侄文稿》行都是逆势迟涩用笔。赵松雪书法多顺势行笔，笔致多流动，与晋唐人法书不合。逆势行笔使点画沉着，又要使其流动，辩证运用，即沉着痛快。

用笔贵用锋，用锋贵调锋。若要使笔锋常在中锋状态，必须善于提按顿挫调锋。提按顿挫要用指腕控制，尤其用手腕，因此要练习腕的力量与灵敏度，手指应善用中指与无名指振动调锋。用腕调锋如同鸡啄米的动作，手腕振动迅捷细微，亦须常年积累。调锋的作用有如下要点：使笔锋常保持中正，避免偃笔与螺旋状；收笔顿挫使锋归正，因为此一笔开始在上一笔结束处，调正笔锋方能便于发力运笔。

如何临像

学一本帖，首先是学什么的问题，学写得像字帖吗？那怎样才是像呢？

像帖非指一模一样，虞世南云：『夫未解书意者，一点一画皆求像本，乃转自取拙，岂成书耶！』即知像是指笔法、笔势、笔意及结字规律之像，方是真像。若形模相似，而理不合，为依样画葫芦。

若只一味求像，一味在字形结构上模拟，从根本上说难以入书法之门。只学字形结构之像，属假像而非真像。今人学书多被字形之优美奇宕所惑，正如孙过庭所云：『图见成功之美，不悟所致之由。』不知此表象全由用笔取势所出！因此，不勤苦端严执笔，指、腕、臂无功力，不理解以势生形，即无由得前人笔法，更无由得前人字法之真『像』。

每一点画之形状，皆由用笔所生，要理解所学法帖之用笔取势，参悟前人挥运之动势，又要知其用笔原理。比如写一横勒用笔取势，首先迅疾弹笔藏锋入纸，又迅捷振笔铺毫，再以中锋运笔，收笔则顿挫归正，应于一瞬间完成。此为作任何点画之基本法则，任何点画都包含这四个步骤，均以指、腕、臂运用而出。（指腕臂法，先练腕法，次练臂法，再练指法。练腕时腕酸，练臂时臂提，必经长年方可功成，非一蹴而就。）此勒，取逆势如刮鱼鳞，骨势峻拔，如此用笔所出之勒，方合『八法』，才会真『像』。

真像并非追求一模一样，而其骨力神情能与法帖相合。『合』者纵

然他长汝短，他粗汝细，也是『合』，不『合』者纵一模一样也不『合』。合即是得其手法，合即是真像。这方是前人书法高妙所在，颜鲁公书学『二王』而不以表象似，是真得王法者。

学习书法，志求笔法与结字章法规律，得其根本，才能得其真像，才能继承。

余编此『笔阵图笔法丛书』系列，非为博取名利，实为深感时下书法主流，空喊继承传统，而早已偏离传统正道而不知。所谓当代名家，多有名无实，多未有『八法』用笔，更遑论下笔之妙。字无古意，何谈精彩！所书多信笔，却以此为自然抒情，自为尚可，却广为传播贻误后学！

书法虽属文艺之一种，却是最能代表华夏文明之精粹，其本体之学即博大精深，历史上几百年未必出一大书家，其难可知。此道衰落已久，虽然当下学书者众，多不知正道，而以名望论高下，一入歧途，万难出矣！而学人多不自知，反以为喜，实在是无知可怜，也是时代使然！所谓主流书法都是在走所谓捷径，以期速成，展事比赛，完全以评委好恶界定优劣，流风所至竟相追逐，利益所趋使，遂使学书风气大坏。

书法学习是长期艰辛困学的过程，也是人格修养不断完善的过程，怎么可能速成呢！所谓速成其实就是更漫长的弯路！

书法这门艺术，过去都是靠口传手授的，尤其在初学阶段，碰到一个精通『八法』的老师，就会把你引到良性的书写习惯上，能使你的见识眼界升华一大阶，反之亦然。如果让我谈谈临习书法的心得，实话说

本篇的《学书指要》即是最恳切的心得。我学书法三十余年，除了前十余年的弯路，就是认准了学习用笔之法这一条道，除此无他。无论楷书、行书都是学其笔法，在一本帖上下功夫，因为前人笔法，只是不同的

其实都是一家，都是以『二王』为代表的精良书法为旨归，只是不同的人各自演绎出不同的面目，如同穿衣服，今天这件明天那件，都是一个人，不能因衣服不同就不认识了。掌握基本的笔法原理，结合个人不同的感悟，积以时日，即能各出面目，即所谓风格！这就是顺其自然、水到渠成。

至于气质、格韵等等，更是人格修养的反射，不是作出来的！历史上的大书家，即便是二流的人物，也是今人所望尘莫及的，都是人格修为毕生勤学苦练而来，那个水平也是今人难以企及的，所以万不可矫揉作意，只有功力修为到了，格韵自然流淌而出。

我所临帖远不及范本万一，在用笔法度上尽力同前人相合，近年所书渐识理趣，不为表象所转，以腕使笔而已。此系列书中所临各帖，未必都是我长年专攻之帖，以用笔之道相同，故虽异犹同。书虽小道，艰深如此，惟以不漫不越之心，浸淫其中，不断修正认知，已期不断有所进步，至于学到哪里，才不去管他！

关于下笔、行笔、收笔的要法及结构规律，前人多有阐述，学人可参阅余著《褚遂良阴符经笔法解读》《褚遂良雁塔圣教序笔法解读》《唐人临兰亭序三种笔法解读》《唐怀仁集王圣教序笔法解读》等书。

二〇一七年二月于杭州

周鸿图临陆柬之文赋

文賦

余每觀材士之作竊有以得其用

心夫其放言遣辭良多變美妍

蚩好惡可得而言每自屬文尤見

其情恒患意不稱物文不逮意盖

非知之難能之難也故作文賦

文赋 余每观材士之作 窃有以得其用心 夫其放言遣辞 良多变矣 妍蚩好恶 可得而言 每自属文 尤见其情 恒患意不称
物 文不逮意 盖非知之难 能之难也 故作文赋

以述先士之盛藻曰論作文之利

害所由日殆可謂曲盡至於捃

斧伐雖取則不遠若夫随手

之窶良難以辭逐盖所能言者

具於此云

佇中區以玄覽頤情志於典墳遵

以述先士之盛藻　因论作文之利害所由　日殆可谓曲尽　至于操斧伐　虽取则不远　若夫随手之变　良难以辞逐　盖所能言者具于

此云　佇中区以玄览　颐情志于典坟　遵

欧阳询：
澄神静虑，端己
正容，秉笔思生，
临池志逸。虚拳
直腕，指齐掌空，
意在笔前，文向
思后。分间布白，
勿令偏侧。

四时以叹逝　瞻万物而思纷　悲落叶于劲秋　嘉柔条于芳春　心懔懔以怀霜　志妙妙而临云　咏世德之俊烈　诵先氏之清纷　游文

章之林府　嘉藻丽之彬彬　慨投篇而援笔　聊宣之乎斯文

四時以歎逝瞻萬物而思紛悲落

葉扵勁秋嘉柔條扵芳春心懔～

以懷霜志妙～而臨雲詠丗德之

俊烈誦先氏之清紛遊文章

之林府嘉藻麗之彬～慨

投篇而援筆聊宣之乎斯

文

欧阳询：每秉笔必在圆正，气力纵横重轻，凝神静虑。当审字势，四面停均，八边具备；短长合度，粗细折中；心眼准程，疏密欹正。最不可忙，忙则失势，次不可缓，缓则骨痴；又不可瘦，瘦当形枯，复不可肥，肥即质浊。细详缓临，自然备体，此是最要妙处。

其始也皆收視反聽躭思傍訊精務八极心遊万忍其致也情瞳曨而弥鮮物昭哲而牙進傾羣言之瀝液瀬六藝之芳潤浮天渊之安流濯下泉而潜浸於是沈辞拂悦若遊魚衔

其始也　皆收视反听　耽思傍讯　精务八极　心游万忍　其致也　情曈昽而弥鲜　物昭哲而互进　倾群言之沥液　漱六艺之芳
润　浮天（渊）之安流　濯下泉而潜浸　于是沉辞（怫）悦　若游鱼衔

虞世南：
夫未解书意者，
一点一画皆求像
本，乃转自取拙，
岂成书邪！

钩为虫重丶之深浮藻聯翩

若翰鸟缨缴而隧曾雲之

峻收百廿之闕文探千载

之遺韻謝朝華於已披夕

秀於未振觀古今於須撮

四海於一瞬然淩選義按部

虞世南：
笔长不过六寸，捉管不过三寸，真一、行二、草三，指实掌虚。
右军云：书弱纸强笔，强纸弱笔；强者弱之，弱者强之。迟速虚实，若轮扁斫轮，不疾不徐，得之于心，应之于手，口所不能言也。

考辞就班 藏景者咸叩 怀响者必弹 或因枝以振叶 或缘波而讨源 或本隐以末显 或求易而得难 或虎变而兽扰 或龙见而鸟澜 或妥帖而易施 或岨峿而不安 馨澄心以凝思 眇众虑

虞世南：
行书之体，略同于真，至于顿挫盘礴，若猛兽之搏噬；进退钩距，若秋鹰之迅击。故覆腕抢毫，乃按锋而直引，其腕则内旋外拓，而环转纾结也。旋毫不绝，内转锋也。

而为言　笼天地于形内　挫万物于笔端　始踯躅于燥吻　终流离于濡翰　理扶质以立干　文垂条而结繁　信情貌之不差　故每变而在颜　思涉乐其必笑　方言哀而已叹　或操觚以率尔　或

而為之籠天地於形內挫萬物

於筆端始踯躅於燥吻終流離

於濡翰理扶質以立幹文垂條

而結繁信情貌之不差故每

變為在顏思涉樂其必咲方

言哀而已欲或操觚以率尔或

李世民：大抵腕竖则锋正，锋正则四面势全。次实指，指实则节力均平。次虚掌，掌虚则运用便易。

含豪而邈然　伊兹事之可乐

聖賢之所欽課虛無以責有

叩寂莫而求音函綿邈於尺

素吐滂沛於寸心言恢之而彌

廣思按之而愈深播芳蕤之

馥∴發青條之森∴粲風飛

含毫而邈然　伊兹事之可乐　固圣贤之所钦　课虚无以责有　叩寂寞而求音　函绵邈于尺素　吐滂沛于寸心　言恢之而弥广　思按之而愈深　播芳蕤之馥馥　发青条之森森　粲风飞

李世民：

为点必收，贵紧而重。为画必勒，贵涩而迟。为撇必掠，贵险而劲。为竖必努，贵战而雄。为戈必润，贵迟疑而右顾。为环必郁，贵蹙锋而总转。为波必磔，贵三折而遣笔。

而焱起 郁云赴乎翰林 体有万殊 物无一量 纷纭挥霍 形难为状 辞程材以效技 意司契而为匠 在有无而僶俛 当浅而不让 虽离方而遁员 期穷形而尽相 故夫夸目者尚奢 惬心者贵

而焱起鬱雲赴乎翰林體有

萬殊物無一量紛綸揮霍形難

為狀辭程材以效技意司契而

為匠在有無而僶俛當淺而不

讓雖離方而遁員期窮形與盡

相故夫誇目者尚奢惬心者貴

李世民：

侧不得平其笔，勒不得卧其笔，须笔锋先行。努不宜直，直则失力。趯须存其笔锋，得势而出。策须仰策而收。掠须笔锋左出而利。啄须卧笔而疾罨。磔须战笔外发，得意徐乃出之。

言窮者無隘，論達唯曠。詩緣情而綺靡，賦體物而瀏亮，碑披文以相質，誄纏綿而悽愴，銘博約而溫潤，箴頓挫而清壯，頌優遊以彬蔚，論精微而朗暢，奏平徹以閑雅，說煒曄而譎誑，雖

言穷者无隘 论达唯旷 诗缘情而绮靡 赋体物而浏亮 碑披文以相质 诔缠绵而凄怆 铭博约而温润 箴顿挫而清壮 颂优游以彬蔚 论精微而朗畅 奏平彻以闲雅 说炜晔而谲诳 虽

区分之在兹 亦禁邪而制放 要辞达而理举 故无取乎冗长 其为物也多姿 其为体也屡迁 其会意也尚巧 其遣言也贵妍 暨音

区分之在兹二禁邪为制放要辞达为理举故无取乎冗长其为物也多姿其为体也屡迁其会意也尚巧其遣言也贵妍暨音声之迭代若五色之相宣虽逝此之无常固崎錡而难便苟达

孙过庭：
草不兼真，殆乎专谨；真不通草，殊非翰札。真以点画为形质，使转为情性；草以点画为情性，使转为形质。

18

孙过庭：

执，谓深浅长短之类是也；使，谓纵横牵掣之类是也；转，谓钩镮盘纡之类是也；用，谓点画向背之类是也。

变而识次，犹开流而纳泉。如失机后会，恒操末以续巅。谬玄黄之秩叙，故溺忍而不鲜。或仰逼于先条，或俯侵于后章。或辞害而理比，或言顺而义妨。离之则双美，合之则两伤。考殿最于锱铢，定

变而识次 犹开流而纳泉 如失机后会 恒操末以续巅 谬玄黄之秩叙 故溺忍而不鲜 或仰逼于先条 或俯侵于后章 或辞害而
理比 或言顺而义妨 离之则双美 合之则两伤 考殿最于锱铢 定

去留于毫芒　苟铨衡之所裁　固应绳其必当　或文繁理富　而意不指适　极无两致　尽不可益　立片言以居要　乃一篇之警策　虽

众辞之有条　必待兹效绩　亮功多而累寡　故取之而不易　或藻思绮

孙过庭：
若思通楷则，少
不如老；学成规
矩，老不如少。
思则老而逾妙，
学乃少而可勉。

去留於豪芒苟銓衡之所裁固

應絀其必當或文繁理冨為言

言以居要乃一篇之警策雖眾辭

不指適極無雨致盡不可益立片

之言條必待兹放績亮功多而

累寘故取之而不易或藻思綺

孙过庭：

至如初学分布，但求平正；既知平正，务追险绝；既能险绝，复归平正。初谓未及，中则过之，后乃通会。通会之际，人书俱老。

合清丽千眠晒若缛绣若
繁弦必所拟之不殊乃闇合乎
曩篇虽杼轴于予怀怵他人之
我先苟伤廉而愆义六雖憂
而必拊或若发颖竖離眾絕致
形ふ可逐嚮難係塊孤立特峙

合　清丽千眠　晒若缛绣　凄若繁弦　必所拟之不殊　乃闇合乎曩篇　虽杼轴于予怀　怵他人之我先　苟伤廉而愆义　亦虽爱而必

捐　或（若）发颖竖　离众绝致　形不可逐　响难系　块孤立特峙

非常音之所伟 心牢落而无偶 意徘徊而不能揥 石韫玉而山辉 水怀珠而川媚 彼榛楛之勿翦 亦蒙荣于集翠 缀下里于白雪 吾亦以济夫所伟 或托言于短韵 对穷迹而孤兴 俯寂寞而无友 仰寥

非常音之所伟心牢落而无偶意徘徊而不能揥石韫玉而山辉水怀珠而川媚彼榛楛之勿翦亦蒙荣于集翠缀下里于白雪吾亦以济夫所伟或托言于短韵对穷迹而孤兴俯寂寞而无友仰寥

廓乎其鲜闻者焉 譬偏弦之独张

含清唱而应 或寄辞于瘁音

而成体累良质 而为瑕

音靡而弗华混妍蚩

之偏疾故虽应而不和 或遗理以

存异徒寻虚以逐微 言寡情

廓而莫承 譬偏弦之独张 含清唱而应 或寄辞于瘁音

不和 或遗理以存异 徒寻虚以逐微 言寡情

混妍蚩而成体 累良质而为瑕 象下管之偏疾 故虽应而

言徒靡而弗华

苏轼：
笔成家，墨成池，
不及羲之即献
之；笔秃千管，
墨磨万锭，不作
张芝作索靖。

而（鲜）爱　辞浮漂而不归　犹弦幺而徽急　故虽和而不悲　或奔放以谐合　务嘈（嘈）而妖冶　徒悦目而偶俗　固声高而曲
下　窬防露与桑间　又虽悲而不雅　或清虚以婉约　每除烦而去滥　阙太

弓爱辥浮漂而不歸猶弦幺

而徽急故雖和而二悲或奔放以

諧合務嘈嘈而妖冶徒悅目而

偶俗固聲高而曲下窬防露

興桑間又雖悲而不雅或清虛

以婉約每除煩而去濫闕太

羡之遗味 同朱弦之清汜雅

一唱而三叹 固既雅而不艳若

夫丰约之裁俯仰之形曰宜

适变曲有微情或言拙而喻

巧或理朴而辞轻或袭故而

弥新或沿浊而更清或览之而

羹之遗味 同朱弦之清（泛） 虽一唱而三叹 固既雅而不艳 若夫丰约之裁 俯仰之形 因宜适变 曲有微情 或言拙而喻

巧 或理朴而辞轻 或袭故而弥新 或沿浊而更清 或览之而

黄庭坚：
心能转腕，手能
转笔，书字便如
人意。古人工书
无他异，但能用
笔耳。

必察 或研之而后精 譬犹舞者赴节以投袂 歌者应弦而遣声 是盖轮扁所不得言 故亦非华说之所能精 普辞条与文律 良予膺之所服 练世情之常尤 识前修之

必察或研之而後精譬猶

舞者赴節以投袂歌者應

弦而遣聲是蓋輪扁所不得

言故之非華說之所能精普

辭條與文律良于膺之所

服練世情之常尤識前修之

黄庭坚：

学书须要胸中有道义，又广之以圣哲之学，书乃可贵。若其灵府无程，政使笔墨不减元常、逸少，只是俗人耳。

所湔虽濬发于巧心 或受蚩于拙目 彼琼敷与玉藻 若中原之有莽 同臬篇之回窍奥 天壤乎並育 嗟不盈于予 掬患挈瓶之屡空 病昌言之难属 故屡空病昌言之难蹉

所淑 虽濬发于巧心 或受蚩于拙目 彼琼敷与玉藻 若中原之有菽 同臬篇之罔穷 与天壤乎并育 虽纷蔼于此世 嗟不盈于予

掬 患挈瓶之屡空 病昌言之难属 故（蹉）

踔于短垣 放庸音以足曲 恒遗恨以终篇 岂怀盈而自足 惧蒙尘于叩缶 顾取笑于鸣玉 若夫应感之会 通塞之纪 来不可遏 去不可止 藏若景灭 行犹响起 方天机之骏利 夫何纷而不

踔於短垣放庸音以足曲恒
遗恨以终篇岂懷盈而自足
懼蒙塵於叩缶顾取咲於鳴玉
若夫應感之会通塞之纪来不
可遏去不可止藏若景滅行猶
響起方天機之駿利夫何紛

理　思风发于胸臆　言泉流唇齿　纷葳蕤以駼逯　唯毫素之所拟　文徽徽以溢目　音泠泠而盈耳　及其六情底滞　志往神留　兀若

枯木　豁若涸流　揽营魂以探赜　顿精爽而自理　翳翳而愈伏　心乙乙其

米芾：
字要骨骼，肉须
裹筋，筋须藏肉，
秀润生，布置稳，
不俗。险不怪，
老不枯，润不肥。

若抽　是以（或）靖而多悔　或率意而寡尤　虽兹物之在我　非余力之所戮　故时抚空怀而自惋　吾未识夫开塞之所由　伊时文其
为用　固众理之所因　恢万里使无阂　通亿载而为津　俯贻则

若抽是以靖為多悔或率意
而實尤雖兹物之在我非余力
之所戮故時抚空懷而自慌吾
未識夫開塞之所由伊時文其
為用固衆理之所以恢萬里使
無閱通億載而為津俯貽則

於来葉仰觀象於古人濟
文武於將墜宣風聲於不
泯塗無遠而弗弥理無微而
不綸配沾潤於雲雨象變化於
鬼神被金石而渝廣流管弦
而日新

于来叶　仰观象于古人　济文武于将（坠）　宣风声于不泯　涂无远而不弥　理无微而不纶　配沾润于云雨　象变化于鬼神　被金
石而德广　流管弦而日新

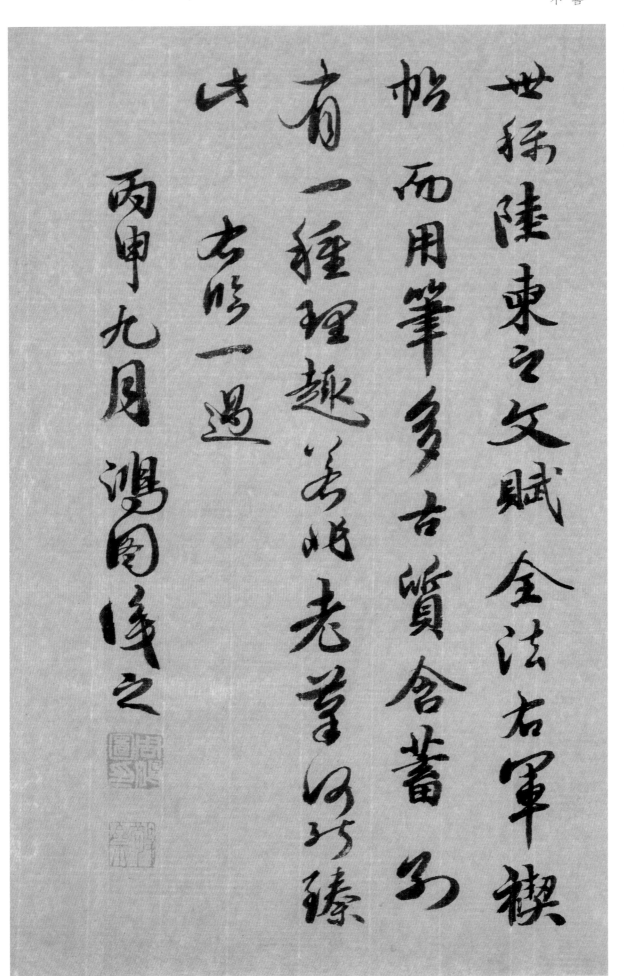

世称陆柬之文赋全法右军禊帖 而用笔多古质含蓄 别有一种理趣 若非老笔何能臻此 右临一过
丙申九月 鸿图识之

觀古今人

觀然臨淡選

觀

而
獸
搜
或

而
為
易
施
或

陆柬之文赋

文賦

余每觀材士之作、竊有以得其用

心矣其放言遣辭良多變矣妍

蚩好惡可得而言每自屬文尤見

其情恒患意不稱物不逮意蓋

非知之難能之難也故作文賦

以述先士之盛藻曰論作文之利
害所由他日殆可謂曲盡至於擦
斧伐柯雖取則不遠若夫隨手
之變以辭逐逐盖所能之二者
具於此云
佇中區以玄覽頤情志於其墳遶

四時以歎逝瞻萬物而思紛悲落

葉於勁秋嘉柔條於芳春心懍懍

以懷霜志妙三而臨雲詠世德之

俊烈誦先氏之清鈴遊文章

之林府嘉藻麗之彬之慨

授篇而援筆聊宣之乎斯文

其始也皆收視反聽耽思旁訊

精騖八極心遊萬仞其致也情

瞳矓而弥鮮物昭晣而互進傾

羣言之瀝液漱六藝之芳潤

浮天淵之安流濯下泉而潛浸

於是沉辭怫悅若遊魚銜

鉤而出重淵之深浮藻聯翩

若翰鳥纓繳而墜曾雲之

峻收百世之闕文採千載

之遺韻謝朝華於已披夕

秀於末振觀古今於須臾史

四海於一瞬然後選義按部

考辟就班藏景者咸叩懷
響者以彈或曰枝以振葉或縁
波而討源或本隱以末顯或求
易而難或言以而敏摭或龍
見而鳥瀾或要此以易施或岨峿
而不安者以思乎衆慮

而為之籠天地於形內挫萬物
於筆端始躑躅於燥吻終流離
於濡翰理扶質以立幹文垂條
而結繁信情貌之不差故每
變為在穎思涉樂其必咲方
言哀已歟或操觚以率爾或

舍豪而邈然伊兹事之可昏曰

聖賢之所欽課虛無以責有

叩寂莫而求音函綿邈於尺

素吐滂沛於寸忠言恢之而弥

廣思按之弓愈深播芳馥之

馥馥發青條之森森粲風飛

而□起機

雲赴乎翰林體有

萬殊物□一量稱絃揮霍形難

為狀鋒程材以效技意司契而

為匠在乎世之僵俛當淺而不

讓雖離方而遁負期窮形為盡

相故夫詩目者尚奢□者貴

窮者無隘論達唯曠詩緣
情而綺靡賦體物而瀏亮碑披
文以相質誄纏綿而悽愴銘
博約而溫潤箴頓挫而清壯頌
優遊以彬蔚論精微而朗暢奏
平徹以閑雅說煒曄而譎誑

區分之在茲六禁邪而制放要辭達而理舉故無不平允長其為物也多姿其為體也屢遷其會意也尚巧其遣言也貴妍暨音聲之迭代若五色之相宣雖逝止之無常固崎錡而難便苟達

度而識次猶開流為納泉如失機
後會恒擦末以續巔謀玄黄之
秩敘故渙忍為不鮮或仰逼於
先條或俯侵於後章或辭害為
理比或三順而義妨離之則雙
美合之則兩傷考殿最於錙銖之

去留於真冢芟苟鈴衡之所裁固

應毘其必當或文繁理富而意

不指適極二兩致盡不可益立片

三以居要乃一篇之警策雖眾辭

之子條必待茲敌績亮功多而

累寡故取之子不易或藻思綺

合清麗千眠炳若鐏繡悽若

繁弦必所擬之不殊乃闇合乎

曩篇雖杼軸扵予懷怵他人之

我先苟傷廉而僭義亦雖愛

而必捐或苕發穎豎離眾絕致

形不可逐響難為係塊孤立特峙

非常音之所偉心牢落乃偶

意俳佪而不孜掃石韞玉而山輝

水懷珠而川媚彼榛楛之勿翦亦

蒙榮於集翠綴下里於白雪吾

而濟夫所偉或託記之於揮韻

窮而孤興俯寐淫而望友仰寮

對

廓而莫承譬偏弦之獨張

含清唱而靡應或寄辭於瘁

音言徒靡而弗華混妍蚩

而成體累良質而為瑕象下管

之偏疾故雖應而不和或遺理以

存異徒尋虛以逐微言寡情

与脚愛辟浮漂而不眠犹弦玄

而徽急故雖和与心悲或奔放以

諧合敩嘈嘈而娇冶徒悦目为

偶俗固聲高与曲下窬防露

與棄閒又雖悲而不雅或清虛

以婉約每煩与去濫關太

羹之遺味同朱弦之清汜雖
一唱而三歎固既雅而不豔若
夫豐約之裁俯仰之形因宜
適變曲有微情或言拙而喻
巧或理朴而辭輕或襲故而
弥新或沿濁而更清或覽之為

必察或研之而後精麗猶

舞者赴節以投袂歌者應

弦而遣聲是蓋輪扁所不得

言故亦非華說之所能精普

辭條與文律良予膺之所

服練世情之常尤識前脩之

所淵雖濬發於巧恐或受蚩

於拙目彼瓊數与玉藻若中

原之有葬同臺簒之回窮與

天壤乎蘭育雛絡藹於此也

嗟不惠於予柳患挈瓶之

屢空病昌言之雜乎故跣

踔於短垣放庸音以足曲恒
遺恨以終篇豈懷蹇而自恡
懼蒙塵於叩缶顧取咲於鳴玉
若夫應感之会通塞之紀來不
可遏去不可止藏若景滅行猶
響起方天機之駿利夫何紛而

理思風發於胸臆～泉流脣齒
紛姜蘘以駭遝唯毫素之所擬文
徽徽以溢目音泠泠而盈耳及其
六情底滯志往神留兀若枯木
豁若涸流攬營魂以探賾頓精
爽而自求理翳翳而愈伏心乙乙其

若抽是以靖言多悔或率意

而寡尤雖茲物之在我非余力

之所勸故時揮空懷而自慨吾

未識夫開塞之所由伊時文其

為用固衆理之所曰恢萬里使

閣通億載寄言而津俯貽則

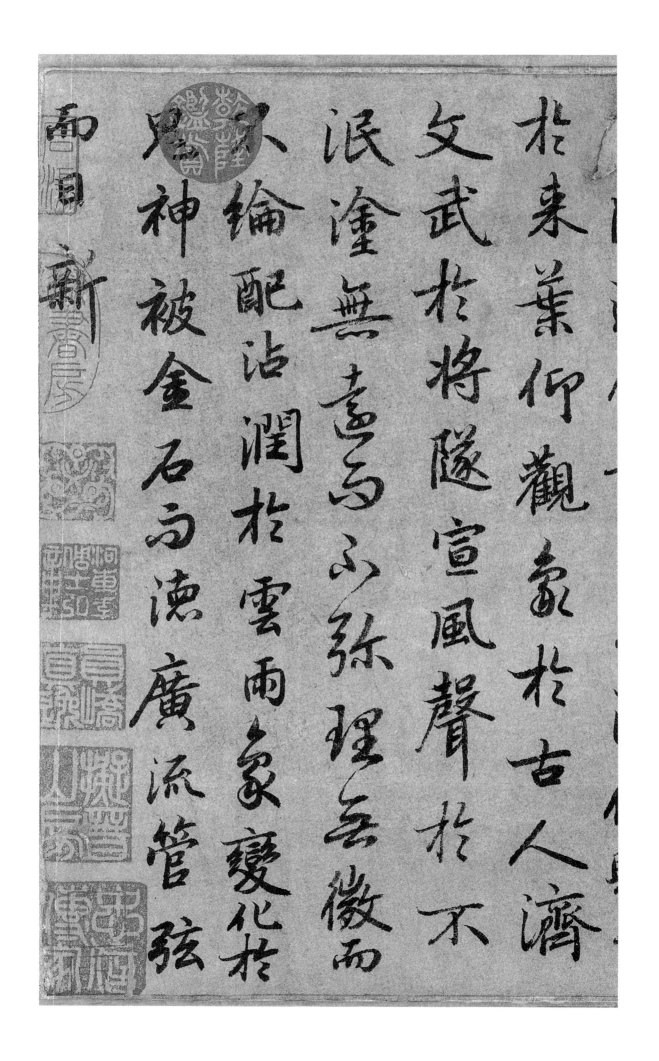

於来葉仰觀象於古人濟
文武於將墜宣風聲於不
泯塗無喜為而孫理無徵而
不淪配沾潤於雲雨冢變化於
神被金石而演廣流管弦

西洞 新香房

图书在版编目（ＣＩＰ）数据

周鸿图临陆柬之文赋 / 周鸿图著. -- 杭州 ：浙江
人民美术出版社，2017.5
（周鸿图笔法丛书）
ISBN 978-7-5340-5753-3

Ⅰ．①周… Ⅱ．①周… Ⅲ．①行书－书法 Ⅳ．
①J292.113.5

中国版本图书馆CIP数据核字(2017)第054137号

责任编辑　杨海平
装帧设计　龚旭萍
责任校对　黄　静
责任印制　陈柏荣

统　　筹　鲍苗苗
　　　　　应宇恒
　　　　　黄琳娜

笔阵图笔法丛书
周鸿图临陆柬之文赋　　周鸿图　著

出版发行　浙江人民美术出版社
　　　　　（杭州市体育场路347号　http://mss.zjcb.com）
经　　销　全国各地新华书店
制版印刷　浙江海虹彩色印务有限公司
版　　次　2017年5月第1版·第1次印刷
开　　本　889mm×1194mm　1/12
印　　张　5
印　　数　0,001-2,000
书　　号　ISBN 978-7-5340-5753-3
定　　价　46.00元

如有印装质量问题，影响阅读，请与承印厂联系调换。